Der Dom zu Güstrow

Der Dom zu Güstrow

von Christoph Helwig

Die Voraussetzungen

Am 3. Juni 1226 stiftete der wendische Fürst Heinrich Borwin II. zwei Tage vor seinem Tod das Güstrower Domstift. Die Stiftungsurkunde enthält die gewaltigen Worte: »Deshalb habe ich, Heinrich, den Ausspruch des Jüngsten Gerichts mit großer Furcht erwartend, … an dem Orte, welcher Guztrowe genannt wird, zu Ehren des furchtbaren Gottes, der mit gleicher Gewalt den Odem des Fürsten wie des Bettlers hinwegnimmt, eine Kollegiatkirche gestiftet.« – Was wissen wir von Güstrow aus dieser Zeit?

Güstrow wurde 1228 das Schweriner Stadtrecht verliehen; die Geschichte des Ortes reicht aber weiter zurück, weil wegen der günstigen Verkehrslage an der Kreuzung der Landstraßen von West nach Ost und von Nord nach Süd hier schon seit dem 8. Jahrhundert eine Siedlung bestand. Die Stiftung steht im Zusammenhang mit der deutschen Einwanderung, die um 1200 verstärkt in den von Slawen dünn besiedelten Osten einsetzte.

Vorausgegangen war ein siegreicher Feldzug des Sachsenherzogs Heinrich des Löwen, der 1160 den wendischen Fürsten Niklot mit seinem Heer bei der Burg Werle an der Warnow, 20 km von Güstrow entfernt, schlug. Heinrich der Löwe rief den geflohenen Sohn Niklots, den Fürsten Pribislav, zurück und übertrug ihm die Herrschaft. Diese großzügige und politisch weitsichtige Haltung war eine entscheidende Voraussetzung dafür, die Feindschaft zwischen den deutschen Siedlern und den Slawen zu beenden und somit dem christlichen Glauben Einzug in das Land Mecklenburg zu verschaffen.

An Pribislav, den Großvater des Stifters des Güstrower Domes, erinnert eine Inschrift am Grabmal Heinrich Borwins II. im Chorraum des Domes. So war mit der Stiftung der Kollegiatkirche die Absicht verbunden, in dem Gebiet Circepanien (Güstrow, Teterow, Malchin) die deutsche Siedlung zu unterstützen und ein geistiges Zentrum mit Domkapitel und einer Priesterschule zu schaffen. Circepanien gehörte

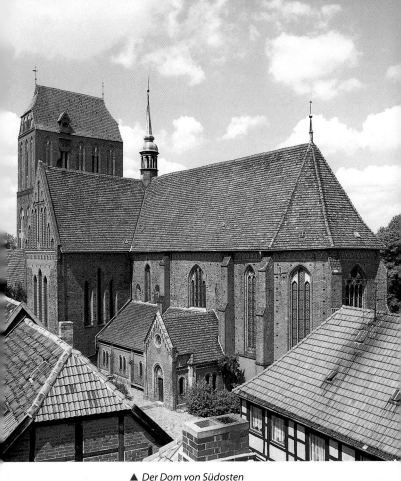

▲ *Der Dom von Südosten*

politisch inzwischen zu Mecklenburg; daher hat der Schweriner Bischof Brunward zusammen mit Heinrich Borwin II. die Stiftung angeregt. Kirchlich machte aber der pommersche Bischof von Kammin seine Ansprüche in Rom mit Erfolg geltend, so dass Güstrow ab 1230 zur Diözese Kammin gehörte.

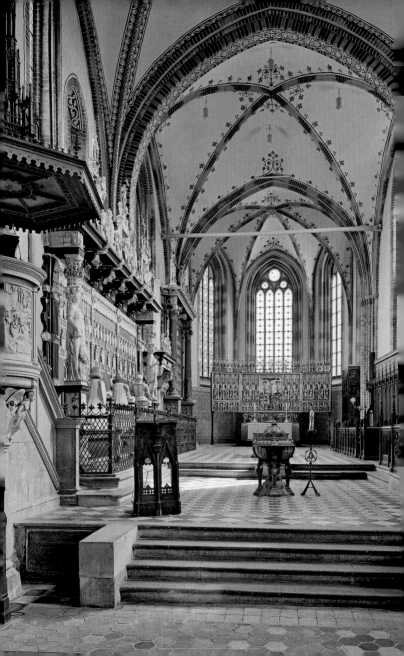

Die Geschichte des Domes bis zur Weihe 1335

Am Südrand der Stadt, begrenzt von den Wiesen des Sumpfsees, erhielt das Kollegiatstift seinen Bauplatz. Vier Stiftskanoniker versahen hier anfangs ihren Dienst und lebten nach der Hildesheimer Ordnung. Das Domkapitel wurde mit Ländereien ausgestattet. Damit war die wirtschaftliche Grundlage gegeben.

Mit dem Bau des Domes wurde 1226 bald nach seiner Stiftung begonnen. Die Bauzeit zog sich mit größeren Unterbrechungen bis zur Weihe 1335 hin. So wuchs der Dom auf einem romanischen Fundament in die Zeit der frühen Gotik hinein. Er war geplant als dreischiffige kreuzförmige Pfeilerbasilika gebundenen Systems aus dem charakteristischen Baustoff des Nordens, dem Backstein. Begonnen wurde mit dem zweijochigen Chorraum, der zunächst gerade nach Osten abgeschlossen wurde. Aus diesen Anfängen stammt auch das nördliche Querschiff mit seinem romanischen Stufenportal. Es dauerte Jahrzehnte, bis das südliche Querschiff mit frühgotischem Portal und das dreischiffige Langhaus mit dem hohen Mittelschiff und den niedrigen Seitenschiffen vollendet waren. Das Langhaus erhielt als Abschluss an der Westseite den breit gelagerten Turmriegel.

Die beiden Chorjoche waren schon in der Frühzeit eingewölbt; ursprünglich ist noch das westliche Chorjoch mit seinem achtteiligen Domikalgewölbe. Querschiff und Langhaus waren anfangs mit einer Holzbalkendecke abgeschlossen. Am Anfang des 14. Jahrhunderts setzte noch einmal eine rege Bautätigkeit ein. Das Priesterkollegium war größer geworden; dabei wurde der Chor erweitert und erhielt einen gebrochenen, aus fünf Seiten des Achtecks bestehenden Chorschluss. Langhaus und Querschiff wurden eingewölbt; die spätere Einwölbung ist deutlich, da die Wanddienste aus der früheren Bau-Epoche und die Gewölberippen sich nicht immer entsprechen. Nach über hundertjähriger Bauzeit konnte der Dom 1335 durch den Kamminer Weihbischof geweiht werden.

Dieser Übergang von der Romanik zur Gotik gibt dem Güstrower Dom eine besondere Spannung. Zuerst ist er die Himmelsburg der Romanik. Die Romanik ist erdverbunden, sie hat den runden Bogen als

Charakteristikum; sie baut kleine Fenster in gewaltige Mauern; sie schließt die Räume nach oben mit wuchtigen Holzbalkendecken. Das Modell für den Kirchenbau ist die Schutz- und Trutzburg gegen die Mächte der Finsternis in einer gottfeindlichen Welt. Aber dann tritt die geistige Welt der Gotik hinzu. Die Gotik entdeckt den Kosmos, die Weite; der Mensch fühlt sich ganz klein angesichts der Größe des Universums; der spitze Bogen führt den Blick in die Höhe. Die Gotik gestaltet in ihren Räumen das himmlische Jerusalem, die Stadt Gottes, die sich aus dem Himmel herabsenkt. Der Raum ist lichtdurchflutet; die Vertikale betont die Höhe: im Dom verbindet sich die bergende Kraft der Romanik mit der sich weit zu öffnen beginnenden Gotik.

Die Geschichte bis zum Ende des Domkapitels 1552

Das Domkapitel wohnte in den Domherrenhäusern, die mit der Domschule am Domplatz, der sogenannten Domfreiheit, gelegen waren. Dieser Bezirk hatte bis 1552 seine eigene Hoheit und war nicht der Stadt unterstellt. Eine klösterliche Gemeinschaft hat es in Verbindung mit dem Dom nicht gegeben; dem Domkapitel stand der Dompropst vor.

Der Dom erhielt Erweiterungen; so wurde zum Beispiel das nördliche Seitenschiff zur zweischiffigen Pfeilerhalle, deren Gewölbe von drei gotischen Granitmonolithen – das sind aus einem Stück gearbeitete Säulen – getragen werden. Das südliche Seitenschiff wurde um drei Kapellen erweitert, um Platz für Nebenaltäre zu gewinnen. Der dreigeschossige Turm, ein gewaltiges Bollwerk, lässt in seinem Schaft die abwehrende Kraft gegen die Mächte der Finsternis erkennen. Die oberen Stockwerke (Ende 15. Jahrhundert) gewinnen Offenheit durch die sich rhythmisch nach oben vermehrenden Fensterblenden. So ist auch hier erkennbar, wie auf romanischem Fundament der Turm in die Zeit der Gotik wächst.

1533 hält die Reformation Einzug in Güstrow. In der Kirche der Bürgerschaft, der Pfarrkirche am Markt, werden evangelische Predigten gehalten. 1549 wird Mecklenburg ein evangelisch-lutherisches Land. Das Domkapitel dagegen hat sich noch bis 1552 in Güstrow behauptet.

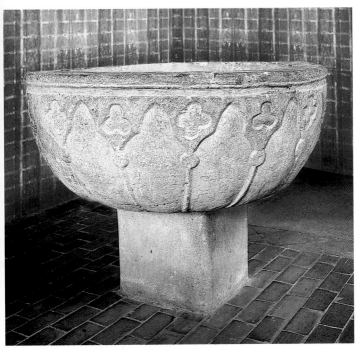

▲ *Das frühgotische Taufbecken*

Die Entwicklung zur Hofkirche

Nach der Vertreibung des Domkapitels wurden über Jahre im Dom keine Gottesdienste mehr gefeiert; der Dom verfiel. Die Pfarrkirche am Markt war in dieser Zeit das geistliche Zentrum. – Seit 1556 residierte Herzog Ulrich mit seiner Frau Elisabeth von Dänemark in der alten Fürstenburg in Güstrow. 1557 brannten Teile der Burg nieder. Daher entschloss sich Herzog Ulrich zu dem Bau des prächtigen Renaissanceschlosses.

Der Dom blieb verwaist, bis Herzogin Elisabeth seine Renovierung anregte, die von 1565–1568 ausgeführt wurde. Nun wurde der Dom

zur evangelischen Hofkirche. Der Lettner, die halbhohe Zwischen-wand, die Priester- und Laienkirche trennte, wurde entfernt. An die zentrale Stelle wurde nun die Kanzel gesetzt: die evangelische Kirche ist die Kirche des Wortes. Eine neue Zeit mit einem veränderten Selbstbewusstsein hält Einzug. Im Chorraum wird an der rechten Seite eine marmorne Empore für den Hof eingebaut; sie reichte bis in die Vierung, um den Anspruch zu betonen: der Hof nimmt nun den Platz der Priesterkirche ein (diese Empore wurde bei der Renovierung 1865–1868 wieder entfernt). Der Empore gegenüber entstanden die monumentalen Renaissance-Kunstwerke. Die Renaissance entdeckte die Formen und geistigen Werte der Antike und verband diese mit Inhalten des christlichen Glaubens. So besann man sich auf die Kardinaltugenden der Antike: die Weisheit (dem Kopf zugeordnet), die Tapferkeit (Brust), die Mäßigkeit (Bauch) und die diese umgebende Gerechtigkeit und verband sie mit den christlichen Tugenden: Glaube, Liebe und Hoffnung.

Diese Tugenden symbolisieren den neuen Zeitgeist. Aus der Pries-terkirche wurde die Hofkirche. Die Krypta unter dem Chorraum, die seit 1865/68 nicht mehr zugänglich ist, und die Gustav-Adolf-Kapelle wurden zu Grablegen des Fürstenhauses. 1695 starb die Güstrower Linie aus; seitdem war Mecklenburg zweigeteilt in Mecklenburg-Schwerin und Mecklenburg-Strelitz. Güstrow wurde zur Nebenresi-denz.

Die neugotische Renovierung

1865–1868 wurde der Dom im Stile der Neugotik renoviert. Die Aus-malung, die Teppichfenster um den Altar, die Teppichmalerei und die Teppichfliesen im Altarraum stammen aus dieser Zeit. Das gesamte Gestühl, der Schalldeckel der Kanzel, die Orgelempore und die roman-tisch konzipierte Lütkemüller-Orgel sind in dieser Zeit in den Dom gekommen. Die Apostel von Claus Berg erhielten ihre Aufstellung in den Arkaden des nördlichen und südlichen Seitenschiffes. Die Fürsten-empore im Altarraum wurde entfernt, weil sie den Blick zum Altar be-hinderte. An deren Stelle kam das Fürstengestühl. Die Neugotik ver-

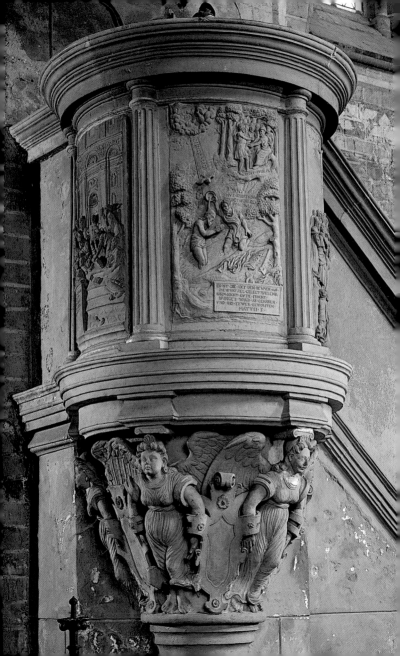

suchte, durch dekorative Elemente die Strenge der Gotik zu mildern. – Die neugotische Fassung im Güstrower Dom gilt als besonders gelungen und soll bei einer zukünftigen Renovierung erhalten bleiben.

Ein Rundgang durch den Dom

Es empfiehlt sich, zuerst unter die Orgelempore zu treten und den Raum in seiner Ausrichtung auf den Altar zu erleben.

Der Dom in seiner kreuzförmigen Gestalt verdeutlicht: dieser Raum ist der Leib Christi. In ihm ist die Gemeinde, sind Himmel und Erde zusammengefasst. Die Mittelachse von Langhaus und Chorraum hat einen deutlich erkennbaren Knick, hierfür gibt es verschiedene Deutungen:

1. Es könnte ein Hindernis gegeben haben, das ein Ausweichen erforderlich machte.

2. Die Gerade ist ein Zeichen der Vollkommenheit, die Gott vorbehalten ist; der Knick ist ein Zeichen dafür, dass die Vollendung, die Vollkommenheit noch aussteht.

3. Christus neigt das Haupt sterbend am Kreuz; der Knick des Chorraumes symbolisiert, dass die Gemeinde sich im Leib des Gekreuzigten versammelt.

Bis zur Reformation war der gesamte Raum zweigeteilt: in die Priesterkirche (Chorraum und Querschiff) und die Laienkirche. Wahrscheinlich markierte ein Lettner, eine halbhohe Zwischenwand, die Grenze. Die Priester als die Mittler des Heils hatten Zutritt zum Chorraum, der als die Welt Gottes, als Paradies, verstanden wurde. Die Laien blieben im westlichen Teil, der die irdische Welt symbolisiert. So wird der Satz des Apostels Paulus anschaulich: *Wir wandeln im Glauben und nicht im Schauen* (2. Korinther 5,7). Die Priester sangen die großen Liturgien im Chorraum; sie klangen durch den ganzen Raum, da ja der Dom akustisch eine Einheit bildete; das Wort Gottes erfüllt die ganze Welt. Oben vom Lettner wurde das Evangelium aus dem Paradies in die irdische Welt gesungen. Über dem Lettner hing im Triumphbogen über den Stufen zum Chorraum das Triumphkreuz und verdeutlichte, dass der Weg zum Paradies, zu Gott, durch Chris-

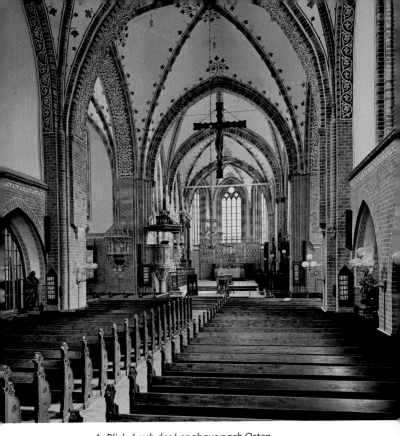

▲ *Blick durch das Langhaus nach Osten*

tus wieder aufgetan ist. So ist am Güstrower Dom wunderbar zu se-
hen, wie Aussagen des Glaubens von den Baumeistern anschaulich
gemacht werden; wie das Bauwerk zum Abbild der Welt und zum
Sinnbild des Himmels wird. Die Baumeister »finden« das Maß, das
Gott in die Ordnung der Welt gegeben hat. Dahinter steht die Erfah-
rung des Anselm von Canterbury († 1109): *credo ut intelligam* – Ich
glaube, damit ich verstehe.

Das **Triumphkreuz** [1] ist eine niederdeutsche Arbeit aus der Mitte des 14. Jahrhunderts; es hängt seit 2010 wieder im Triumphbogen. Am Kreuz sind vierzehn angedeutete Knospen, die das Zeichen des Todes zum Baum des Lebens verwandeln. An den Kreuzenden sind die Symbole der vier Evangelisten, links der Engel für Matthäus, rechts der Stier für Lukas, unten der Löwe für Markus und oben der Adler für Johannes. Die Kirchenväter deuten die Symbole auf Christus; der Engel für die Menschwerdung, der Stier für den Opfertod, der Löwe für die Auferstehung und der Adler für die Himmelfahrt. Auffallend ist die betonte Rippenpartie, die Christus als den neuen Adam deutet, den Menschen vor dem Sündenfall, so wie ihn Gott gedacht hat. Aus der Seite Adams ist Eva, das Gegenüber für Adam, gebildet; aus der Seite Christi wird die Kirche, das Gegenüber für Christus, gebildet.

Die **Tauffünte** [2] ist frühgotisch. Sie besteht aus gotländischem Muschelkalk mit einer Maßwerkgliederung zwischen Kleeblattblenden. Sie war bis ins 16. Jahrhundert im Gebrauch und lässt die elementare Bedeutung der Taufe als neue Geburt erahnen. Der Fuß wurde 1868 ergänzt.

Der **Levitenstuhl** [3] ist um 1430 entstanden und gehört zum alten Chorgestühl. Die Wangen zeigen kostbare Schnitzerei; die Mitte ist neugotisch ergänzt. Die rechte Wange zeigt fünf Reliefs zum Leiden Christi. Christus ist immer in der Bildmitte unter dem Kielbogen, einem Stilelement der Gotik. – Die linke Wange zeigt die Freuden Mariens: unten die Verkündigung des Engels an Maria. Maria unter dem einen Bogen, der irdischen Welt, hält fest an den Verheißungen der Propheten, indem sie mit der linken Hand das Schriftband hält. Sie öffnet sich für das neue Wort, das der Engel unter dem anderen Bogen, der himmlischen Welt, bringt. Beide Welten sind offen füreinander, aber unterschieden. Auf dem Relief darüber: die Begegnung von Maria und Elisabeth, darüber die Geburt; Josef schläft, er ist nicht eingeweiht in die Geheimnisse dieser Geburt; die oberen beiden Felder zeigen die Anbetung der Könige. – Im Levitenstuhl hatten früher die Dienst tuenden Priester ihren Platz.

Der spätgotische **Flügelaltar** [4] ist um 1500 in den Dom gekommen und stammt aus dem Kreis um den Hamburger Bildschnitzer Hinrik

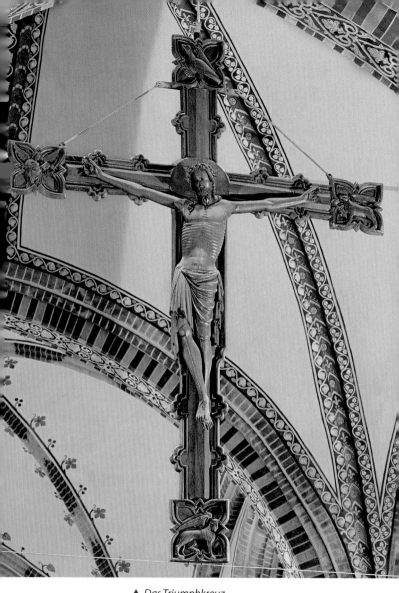

▲ *Das Triumphkreuz*

▲ Flügelaltar: schematischer Aufriss

1 Johannes der Täufer	9 St. Paulus	17 St. Gregorius	25 St. Hieronymu.
2 St. Cäcilie	10 St. Katharina	18 St. Margaretha	26 St. Dorothea
3 St. Petrus	11 St. Sebastian	19 St. Ambrosius	27 St. Augustinus
4 St. Johannes Ev.	12 St. Matthäus	20 St. Agnes	28 St. Apollonia
5 St. Jakobus d. J.	13 St. Bartholomäus	21 St. Laurentius	29 St. Michael
6 St. Thomas	14 St. Andreas	22 St. Barbara	30 St. Agatha
7 St. Jakobus d. Ä.	15 St. Simon	23 St. Brandamus	31 St. Mauritius
8 St. Matthias	16 St. Judas Thaddäus	24 St. Gertrudis	32 St. Magdalena

Die Kirchenväter des Abendlandes in der Predella

33 St. Ambrosius	34 St. Gregorius	35 St. Hieronymus	36 St. Augustinus

P = Propheten des Alten Testaments

Bornemann. Der goldene Hintergrund symbolisiert das himmlische Licht, welches die Deutung gibt. Auf der goldenen Seite finden wir in der Kreuzigung die Stifter des Altars kniend dargestellt, die mecklenburgischen Herzöge Magnus I. und Balthasar. Sie sind noch einmal stehend an den Seiten zu finden. Das Kreuz teilt die Menschen; rechts von Christus gesehen sind diejenigen, die sich zu ihm bekennen, links diejenigen, die ihn herausdrängen aus der Welt. Der Betrachter steht vor der Frage, auf welcher Seite er seinen Platz hat. Rechts von Christus ist der Mitgekreuzigte, der sich sterbend noch zu Christus bekennt und die Verheißung empfängt: »Heute wirst du mit mir im Paradiese sein.« Über ihm ist ein Engel, der seine Seele in den Himmel trägt. Über dem anderen Mitgekreuzigten ist der Teufel, der seine Seele erwartet, um sie in die Hölle zu führen; er stirbt im Unfrieden. In der Umrahmung der Kreuzigung befinden sich sechs kleine Figuren, rechts, links und

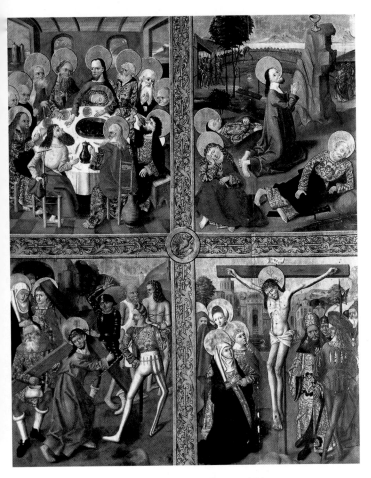

▲ *Vier Szenen aus der Leidensgeschichte*

oben jeweils zwei. Es sind die Propheten des Alten Testaments; ihre Schriftrollen sind leer zum Zeichen dafür, dass ihre Verheißungen mit dem Kommen Christi erfüllt sind. Neben der Kreuzigung ist rechts Johannes der Täufer dargestellt, der mit dem langen Zeigefinger von sich

Folgende Doppelseite: *Der spätgotische Flügelaltar* ▶▶ **15**

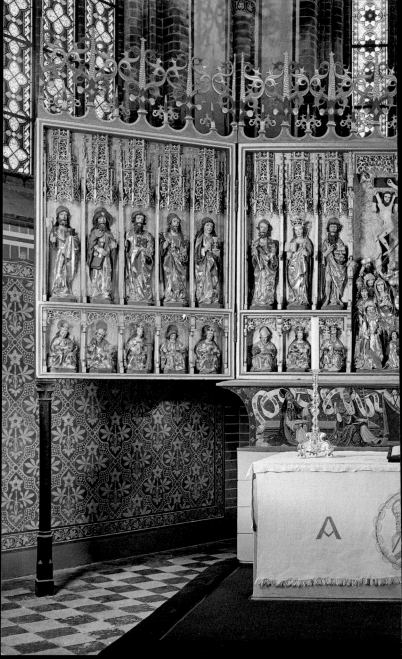

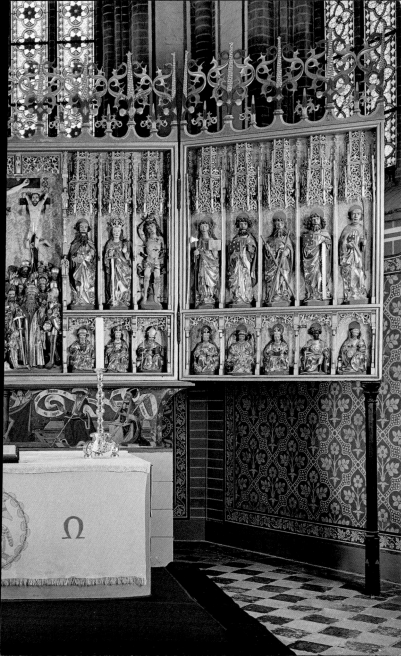

weg auf Christus deutet. Das Lamm auf dem Buch deutet auf Christus, das Lamm Gottes, das die Sünde der Welt wegträgt. Neben Johannes steht Cäcilie, die Schutzheilige der Musik. Auf der anderen Seite sind neben Paulus die Heiligen Katharina und Sebastian dargestellt. Die genaue Benennung ist dem Altarschema zu entnehmen. Bei den zwölf Aposteln fehlt Philippus; dafür ist Paulus dargestellt.

Nach der **ersten Wandlung**, d.h. dem Aufklappen der Flügel, haben wir die Passionsseite vor uns mit sechzehn gemalten Szenen auf den vier Flügeln vom Abendmahl über die Kreuzigung und Auferstehung bis zur Ausgießung des Heiligen Geistes.

Nach der **zweiten Wandlung** schauen wir auf die Heiligen, denen der Dom geweiht ist: der Evangelist Johannes, Cäcilie, Maria; später ist Katharina hinzugekommen.

Auf der **Predella**, dem Teil, auf dem der Altarschrein ruht, ist Christus als Schmerzensmann sehr eindrücklich zu sehen in dreierlei Bedeutung: er steht an der Martersäule als der Geschlagene, er zeigt die Wunden der Kreuzigung, und er steht im offenen Grab als der Auferstandene. Neben ihm sind die abendländischen Kirchenväter mit ihren Spruchbändern dargestellt, die auf Christus weisen.

Hinter dem Altar hängt ein Jugendstilbild von dem Güstrower Maler Wilcke von 1917. Im Leib des Gekreuzigten ist schemenhaft das Antlitz von Gottvater zu erkennen, um zu betonen, dass der Vater im Sohn mitleidet.

Auf der **Rückseite** des Altars erinnert eine Tafel an den ersten evangelischen Gottesdienst 1568 und an eine Baumpflanzaktion, die Herzogin Elisabeth in den Heidbergen angeregt hat.

Die **Gedächtnistumba für den Stifter Heinrich Borwin II.** [**5**] in der Mitte des Chorraumes stammt von Philipp Brandin aus Utrecht († 1594). Brandin wirkte als Hofbaumeister in Güstrow und ist ein Bildhauer hohen Ranges. Die Tumba ist aus Sandstein gehauen und hat eine marmorne Deckplatte.

Das **Wandgrab Heinrich Borwins II.** [**6**] aus Sandstein ist von Brandin 1575 vollendet. Die Genealogie zeigt, wie das kleine Herzoghaus Güstrow eine europäische Weite besaß, dessen Linien durch ganz Europa führen. Der Stammbaum ist von einem Architekturrahmen

umgeben. Die Säulenpodeste zeigen die Tugenden. Links: Hoffnung, Klugheit, Tapferkeit; rechts: Mäßigkeit, Glaube und Geduld. Die Darstellung der Tugenden soll die in der Genealogie Genannten ehren.

Das **Dorotheenepitaph** [7] hat Brandin für die Schwester der Herzogin Elisabeth Dorothea (✝ 1575) aus grauem Sandstein, weißem und rotem Marmor und Alabaster geschaffen. Das Epitaph enthält den Namen Brandins.

Das **Ulrichmonument** [8] ist das wohl imposanteste Werk Brandins. Er hat es nach dreijähriger Arbeit 1587 abgeschlossen. Hinter Ulrich kniet seine erste Gemahlin Elisabeth von Dänemark, die 1586 starb. Das Epitaph wurde 1599 erweitert für die zweite Gemahlin Anna von

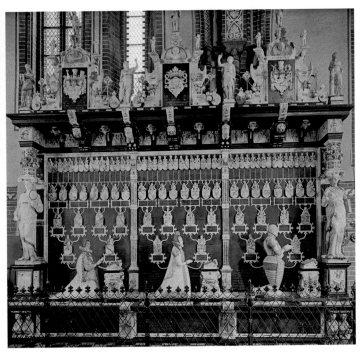

▲ *Das Ulrichmonument von Philipp Brandin, 1587*

Pommern. Die Arbeit ist von Brandins Schülern Midow und Berninger vollendet. Die Karyatiden – die Tragefiguren – symbolisieren die Tugenden: Weisheit (Spiegel) und Glaube (Kreuz). Die Sockel der Karyatiden sind mit sechs kostbaren Reliefs zur Geschichte Christi versehen, von der Verkündigung an Maria bis hin zur Himmelfahrt. Das Material ist verschiedenfarbiger Marmor. In den Wappentafeln oben sind die Leitsprüche der drei durch Initialen angedeutet:

Ulrich: H G V V G = Herr Gott, verleih uns Gnade
Elisabeth: A N G W = Alles nach Gottes Willen
Anna: H G A A N = Hilf, Gott, aus aller Not.

Die drei knien an ihren Betpulten und demonstrieren beides: das neue Selbstbewusstsein der Renaissance; denn schon zu Lebzeiten saßen sie ihrem eigenen Bild im Gottesdienst gegenüber. Zum anderen zeigen die Leitsprüche eine tiefe Frömmigkeit. – Das Gitter ist eine Arbeit aus dem Ende des 16. Jahrhunderts, es schafft einen geschützten Raum.

Die **Renaissance-Taufe** [**9**] wurde von Brandins Schülern 1592 geschaffen. Die Wappen deuten auf die Stifter: Ulrich und Anna. Die Taufe ist aus Sandstein und Alabaster, die Haube aus Holz. Das Becken wird von Hermenpilastern getragen. Hermes ist der Götterbote und Seelenführer der griechischen Götterwelt; hieran wird wieder deutlich, wie die Renaissance die antike Welt und die christliche Welt miteinander verband.

Die **Kanzel** [**10**] aus Sandstein ist das erste Werk im Dom nach der Reformation, was die Bedeutung des Wortes für die neue Zeit unterstreicht. Vermutlich hat Johann Baptist Parr, der Bruder des Schlossbaumeisters, sie 1565 geschaffen. Die runde Form ist in dieser Zeit ein Bekenntnis zur Reformation und erinnert an die Kanzel der Schlosskirche zu Torgau. Die Kanzel ist getragen von Engeln in Rollwerkkartuschen. Auf dem Kanzelkorb zeigen drei Reliefs zwischen kanellierten Halbsäulen den zwölfjährigen Jesus im Tempel, die Taufe Jesu im Jordan und die Pfingstpredigt des Petrus. Der Schalldeckel ist 1868 ergänzt worden.

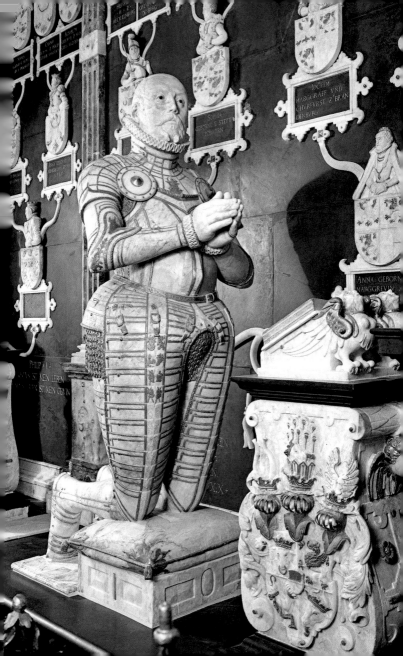

In der Vierung hängt die flämische **Krone,** die 1680 gestiftet wurde. Im nördlichen Seitenschiff sind wertvolle **Epitaphien [11]** der Renaissance und des Barock.

Ein besonderer Höhepunkt in der Ausstattung sind die **Apostelfiguren [12, 13]** von Claus Berg, dem Lübecker Meister, die um 1530 in den Dom gekommen sind. Weitere berühmte Werke Bergs sind die Altäre in Odense in Dänemark und in Wittstock. – Berg war ein Verfechter des alten Glaubens im Zeitalter der Reformation. So sind seinen Aposteln der streitbare Geist und der Kampf um die wahre Lehre anzusehen. Sie sind ausgeprägte Charaktere; sie tragen ihre Attribute als Waffen, um diese Welt für Christus zu erobern. Sie treten aus der meditativen Ruhe heraus und drängen in eine neue Zeit. In ihnen findet die spätgotische Plastik einen Höhepunkt und weist schon in die nächste Epoche. Die großen süddeutschen Bildhauer Riemenschneider und Veit Stoß haben in Berg ein ebenbürtiges Gegenüber. – Wahrscheinlich waren die Figuren für den Lettner bestimmt. Sie haben verschiedene Plätze nach der Reformation eingenommen. Seit 1868 stehen sie in den Laibungen der Langhausarkaden. Sie sind nicht alle mit Sicherheit zu benennen, da ihre Attribute zum Teil falsch ergänzt sind. Wahrscheinlich ergibt sich von der Vierung her gesehen:

	links	rechts
3. Bogen	Jakobus d. Ä.	Jakobus d. J.
	Johannes Ev. (früheres Werk)	Andreas
2. Bogen	Petrus	Matthias
	Matthäus	Judas Thaddäus
1. Bogen	Bartholomäus	Thomas
	Philippus	Simon

Diese Apostel haben den Dom vor hundert Jahren berühmt gemacht, sie werden die Apostel des Nordens genannt.

Aus der Zeit des Barock stammt das marmorne **Grabmal des Geheimen Rats von Passow** († 1657) **[14]**. Es wurde von Charles Philipp Dieussart aus weißem und schwarzem Marmor geschaffen.

Apostel Matthäus von Claus Berg ▶

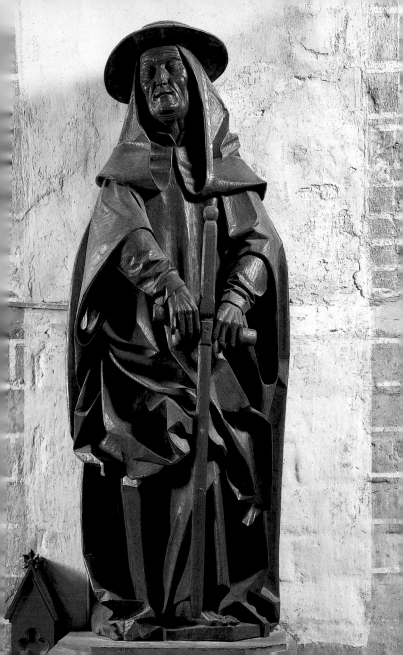

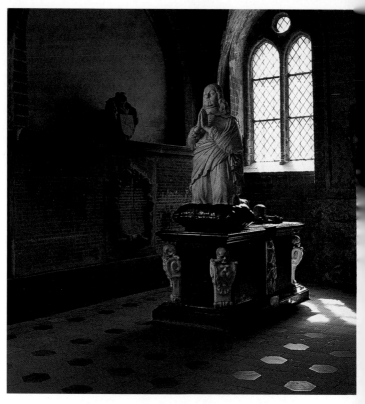

▲ *Passow-Grabmal*

Die romantisch konzipierte **Orgel** [15] hat der Wittstocker Orgelbauer Friedrich-Hermann Lütkemüller 1868 gebaut. Sie besteht aus drei Werken mit 37 Registern und hat 2121 Pfeifen. Sie wurde 1986 restauriert. Die Orgel in der Nordhalle schuf 1996 die Orgelbauwerkstatt Kristian Wegscheider (Dresden). Sie hat 15 Register sowie 6 Effektregister, insgesamt 724 Pfeifen.

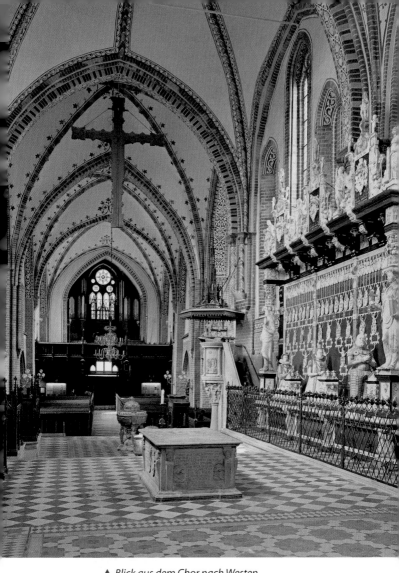

▲ *Blick aus dem Chor nach Westen*

Werke von Ernst Barlach im Güstrower Dom

Von **Ernst Barlach**, der in Güstrow, seiner Wahlheimat, von 1910 bis zu seinem Tod 1938 lebte, befinden sich drei Werke in der Nordhalle, die wieder eine andere geistige Welt im Dom eröffnen.

Der **Gekreuzigte [16]** ist ein Entwurf für einen Soldatenfriedhof aus dem Jahr 1918; der Bronzeguss ist 1949 als Altarkreuz in die neu eingerichtete Winterkirche des Domes gekommen. Eine andere Fassung des Gekreuzigten befindet sich in der Elisabethkirche in Marburg.

Der **Apostel [17]**, ein Terrakottarelief aus dem Jahr 1925, wurde dem Dom 1960 von der Güstrowerin Hedwig Studier gestiftet.

Bei der Vorbereitung der 700-Jahr-Feier 1926 wurde Barlach um Rat gefragt für die Gestaltung eines **Ehrenmals [18]**, das den Opfern des Ersten Weltkrieges gewidmet sein sollte. Barlach riet ab, einen Findling mit Inschrift auf dem Domplatz aufzurichten. Er plante schon lange eine Figur – höchster Konzentration in der Schwerelosigkeit schwebend –, die über den Alltag hinausführt. So erhielt er den Auftrag und komponierte 1927 in die Dämmerung der Nordhalle den **Schwe-**

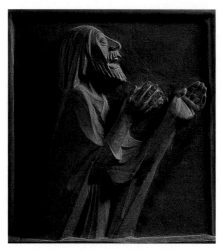

▲ *Terrakottarelief eines Apostels*
von Ernst Barlach

benden: Die Augen sind geschlossen; aber sie schauen; sie erleben eine Vision; sie blicken in einen Raum, der unserer Erfahrung nicht zugänglich ist. Mit ganzer Konzentration gibt er sich dieser Vision hin. Sein Mund ist geschlossen. Er könnte unendlich viel sagen von dem Leid, das Menschen niederzieht, verschlingt, von dem Elend des Krieges. Aber er schweigt, um ganz für das Geschaute dazusein. Seine Hände sind nach innen gewandt. Wo wir auch beginnen, alles führt in die Innerlichkeit, in die Vision, die über ihn hinausweist. Seine Füße haben sich abgestoßen, eine Bewegung hat begonnen, deren Vollendung noch aussteht.

Das Gesicht trägt die Züge der Käthe Kollwitz, mit der Barlach befreundet war. Als er darauf angesprochen wurde, entgegnete er: »Die Züge von Käthe Kollwitz sind mir wohl dazwischengeraten; wenn ich es beabsichtigt hätte, wäre es wohl nicht gelungen.« Barlach hat das Gitter, das ursprünglich zur Renaissance-Taufe gehörte, für seinen Schwebenden erbeten, damit ein Raum der Ruhe unter ihm entsteht.

In der Mitte des Gitters liegt ein runder Stein mit den Jahreszahlen des Ersten Weltkrieges. Dieser Stein ist ein Kompromiss; eigentlich verstand er sein Werk viel weiter als für die Opfer eines bestimmten Krieges. Barlach betrachtete sein Werk erst als abgeschlossen, als die Fenster in der Nordhalle nach seinen Entwürfen eingesetzt waren. Diese lassen ein diffuses Licht herein und erhöhen die mystische Wirkung des Schwebenden.

Barlach hat einmal geäußert: »Für mich hat während des Krieges die Zeit stillgestanden. Sie war in nichts anderes Irdisches einfügbar. Sie schwebte. Von diesem Gefühl wollte ich in dieser im Leeren schwebenden Schicksalsgestalt etwas wiedergegeben.« (R. Piper, Spaziergang an der Nebel, 1928, S. 252 f.)

Mit dem Jahr 1934 kam für den Dom eine dunkle Zeit. Der Dom wurde zur Hochburg der Deutschen Christen, einer Bewegung, die der Ideologie des Dritten Reiches weit geöffnet war. In der Vierung wurde ein Zwischenaltar mit braunem Tuch und Sonnenrad aufgestellt. Der Führer wurde zum Erlöser gemacht, der das deutsche Volk aus dem Dunkel ins Licht führt, die Konfirmation wurde zur Aufnahme in das deutsche Volk, das Abendmahl zum Symbol für Blut und Boden. Das

Fortsetzung des Textes auf Seite 30 **27**

Der Schwebende

Nicht Flügel sind's, die den Entrückten tragen.
Das Überwundenhaben dieser Welt
ist's, das ihn in der Freiheit Schwebe hält,
jenseits von Glück und Qual aus Erdentagen.

Es wohnt ein Wissen hinter diesem Schweigen
um das, was war, was ist und einst wird sein.
Geheimnis liegt verwahrt in seinem Schrein,
verschwisternd ihn dem großen Kräftereigen.

Noch sind gesenkt die schweren Augenlider.
Doch ist die Stunde der Begegnung nah,
da richtbar wird, was je durch uns geschah,
da seiner Seele schweigendes Gefieder
sich rauschend öffnet und das Auge brennt,
das dich und mich im letzten Kern erkennt.

Rudolf Gahlbeck

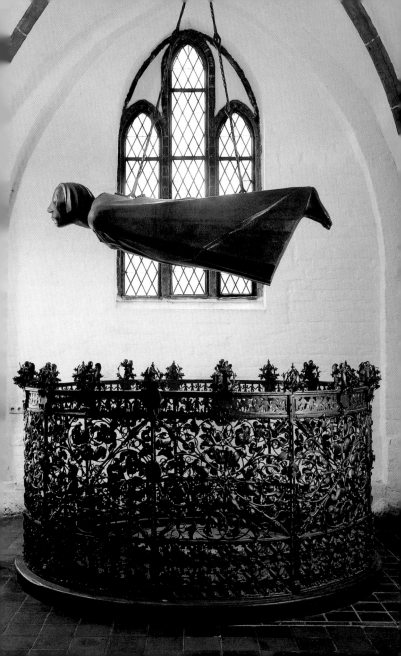

Heroische des Krieges war wieder gefragt; für Barlach war kein Platz hatte er doch mit seinen Ehrenmalen für Magdeburg, Güstrow, Kiel, Hamburg und Stralsund die andere Seite des Krieges betont.

Als Hitler 1937, am Tage der Deutschen Kunst, in München die Richtlinien für die Kunstauffassung des Nationalsozialismus festlegte, wurde Barlachs Werk zur »entarteten« Kunst gezählt. Am 23. August 1937 wurde der Schwebende aus dem Dom entfernt; er überdauerte noch einige Jahre in einer Kiste, bis er 1941 gegen Quittung abgeholt wurde: »… eine Broncefigur, im Gewicht von 250 kg, zum Zwecke der Einschmelzung für die Wehrwirtschaft erhalten.« Einem Freundeskreis Barlachs war es trotz mutigen Bemühens nicht möglich, das Werk in Obhut zu nehmen.

Freunde Barlachs haben 1942 mit großem Einsatz einen Zweitguss herstellen lassen, der in der Lüneburger Heide verborgen werden konnte. Dieser Schwebende hat seinen Platz später in der Antoniterkirche in Köln gefunden. Das Werkmodell fiel einem Bombenangriff zum Opfer. So konnte vom Schwebenden in Köln eine neue Gussform hergestellt werden, die den Güstrower Schwebenden möglich machte. Seit dem 8. März 1953 schwebt der Engel wieder im Dom und gibt Raum zur Begegnung »und tut so bewegungslos, als täte er's schon hundert Jahre« (Barlach 1927).

Wieviel Geschichte verbirgt sich hinter diesem einen Werk! Ähnlich dramatisch verlief die Geschichte der **Glocken**. Das ursprüngliche Geläute fiel bis auf eine Glocke aus dem Jahr 1706 den beiden Weltkriegen zum Opfer. 1963 konnte aus der zerbombten Nikolaikirche in Rostock eine Glocke aus dem Jahr 1726 erworben werden. Durch eine Stiftung sind zwei Bronzeglocken hinzugekommen, so dass seit 1990 wieder vier Glocken vom Dom über die Stadt erklingen. So ist der Dom mit seiner reichen Ausstattung ein vielfältiges Zeichen der Geschichte durch über 750 Jahre bis in die Gegenwart. Am 27. Oktober 1989 zogen 20 000 Menschen durch Güstrow zum Dom, um die neue Zeit mit einzuleiten.

»Wer Ohren hat, der höre, was der Geist den Gemeinden sagt«
(Offenbarung 2,7).

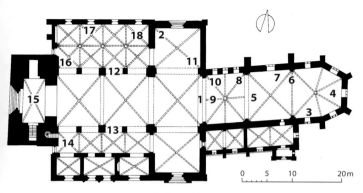

▲ *Grundriss*

1 Triumphkreuz
2 Tauffünte
3 Levitenstuhl
4 Flügelaltar
5 Gedächtnistumba für den Stifter Heinrich Borwin II.
6 Wandgrab Heinrich Borwins II.

7 Dorotheenepitaph
8 Ulrichmonument
9 Renaissance-Taufe
10 Kanzel
11 Epitaphien
12 – 13 Apostelfiguren von Claus Berg

14 Passow-Grabmal
15 Orgel
16 Gekreuzigter
17 Terrakottarelief Apostel
18 Ehrenmal »Der Schwebende«

Maße

Länge der Kirche:	70 m	Turmhöhe:	44 m
Höhe bis First:	24 m	Querschiffbreite:	32 m

Güstrow
Bundesland Mecklenburg-Vorpommern
Domgemeinde Güstrow
Phil.-Brandin-Straße 5, 18273 Güstrow

Aufnahmen: Jutta Brüdern, Braunschweig. – Uwe Seemann, Güstrow: Seite 3. – Seewald/Hagen, Hannover: Seite 7, 24, 26. – Gesellschaft für Bauvermessung, Leipzig: Seite 15. – Seite 29, 32 mit freundlicher Genehmigung der Ernst und Hans Barlach Lizenzverwaltung Ratzeburg
Druck: F&W Mediencenter, Kienberg

Titelbild: *Der Dom von Nordwesten*
Rückseite: *Der Schwebende von Ernst Barlach*

DKV-KUNSTFÜHRER NR. 413
9., überarbeitete Auflage 2012 · ISBN 978-3-422-02351-2
© Deutscher Kunstverlag GmbH Berlin München
Nymphenburger Straße 90e · 80636 München
www.deutscherkunstverlag.de